P.-Jules BENTAYOU

PROFESSEUR DE COUPE DE L'ASSOCIATION PHILOTECHNIQUE DE PARIS

Lauréat de l'Association Polytechnique 1884-85, 1er Prix et Médaille :
— de l'Exposition du Travail 1885 (section de l'Enseignement) ;
— de l'Exposition des Sciences et des Arts industriels 1886.

Méthode Pratique

DE COUPE

Par les Mesures

DÉPOSÉE

De J. BENTAYOU

TAILLEUR

72, Rue de Naples, PARIS

PROFESSEUR DIPLOMÉ DE L'ASSOCIATION PHILOTECHNIQUE

De Paris

PRIX : 15 FRANCS

Imprimerie Georges MICHAU et Cie, Rue de la Vieille-Poterie, 9, Orléans

AUX TAILLEURS

Ce qui contribue principalement à diminuer le nombre des bons Ouvriers d'autrefois, c'est que beaucoup d'Ouvriers tailleurs travaillant chez les apiéceurs qui, eux-mêmes, ne possèdent aucune notion de coupe, ne montent pas les pièces avec les connaissances nécessaires.

D'aucuns, par suite de l'irrégularité des bonnes saisons, n'ont pas le moyen de payer un cours chez un professeur ; nous avons pensé à combler cette lacune, et que les Cours que la Ville et les Associations mettent à la portée des adultes ne seraient pas complets si les Cours de Coupe à l'usage des Dames se destinant à la couture n'étaient suivis de Cours semblables pour les Ouvriers tailleurs.

Afin de remédier à cet état de choses, nous avons sollicité et obtenu de l'Association Philotechnique une salle où l'on puisse enseigner gratuitement une méthode de Coupe composée des éléments les plus simples, et par laquelle l'Ouvrier tailleur sera à même de pratiquer un art difficile et qui contribuera à lui faire comprendre exactement son travail.

La Méthode que nous offrons aura certainement doté et complété l'enseignement professionnel d'une partie dont la Chambre syndicale des marchands Tailleurs a déjà composé les premiers éléments en formant des Apprentis couseurs qui, en suivant nos Cours de Coupe, feront des Ouvriers et des Coupeurs capables, lorsqu'ils en auront la responsabilité, de faire exécuter le travail comme il le faudra et contribueront ainsi à relever le goût français qui tendrait à disparaître depuis que les Maisons étrangères envahissent la place avec leurs étoffes bizarres et leurs façons peu soignées.

ASSOCIATION PHILOTECHNIQUE DE PARIS

Pour l'instruction gratuite des Adultes

(Fondée le 29 mars 1848. Reconnue d'utilité publique par décret du 19 février 1879.)

COURS DE COUPE PUBLIC ET GRATUIT

destiné aux Tailleurs

Professé par J. BENTAYOU

Tous les Mercredis, de 9 à 10 h. du soir

Salle des Caisses d'épargne. — Mairie Drouot. — Rue Drouot.

AVIS

Cours de Coupe complet, de 8 à 10 heures du soir
Prix.................... 40 fr.
Méthode comprise. 50

Cours complet du soir à forfait avec la Méthode
Prix................... 80 fr.

Cours du jour pour les Élèves tailleurs......... 100 fr.
Cours du jour pour les Élèves non tailleurs... 200

Leçons particulières, l'heure.......... 3 fr.

(Les Cours et Leçons se paient d'avance)

PRIX DE LA MÉTHODE, Paris, 15 Fr.

Pour la province, frais de poste en plus. Envoi contre remboursement.

NOTA. — Les règles et les équerres ne sont pas compris dans le présent tarif.

AVANT-PROPOS

Il y a trente ans, lorsque les professeurs Lavigne, Barthe, David et autres publièrent leur Méthode, ils n'étaient pas définitivement fixés sur le rôle que les conformations devaient jouer dans la coupe de l'habillement des deux sexes; cependant, le progrès aidant, et aussi une branche de commerce naissante, la confection, ayant fait entrevoir aux praticiens tout l'avantage qu'il y aurait à se mettre en rapport avec les besoins nouveaux, des émules de ces professeurs se mirent à l'œuvre et établirent des calculs basés sur la géométrie, c'est-à-dire des données absolument sûres, et divisèrent le corps humain en autant de portions que les longueurs et les largeurs le permettaient, dans la mesure du plus grand au plus petit et du plus gros au plus mince.

Le professeur Compaing fit des échelles dites « de proportions » qui, malgré leur complication, rendirent des services à ceux qui surent en faire usage; mais leur application difficile ne les mit pas longtemps en faveur, et entre autres professeurs Chambon simplifia ce système avec la coupe par tiers et par quart. Ce fut lui qui mit en pratique le tracé par carré à l'aide duquel l'élève est à même de faire un modèle très rapidement. Ce fut une révolution; et bien d'autres professeurs l'ont imité depuis sans avouer à quelle source ils avaient puisé leurs principes. Aussi, considérant que ce qui était bon il y a trente ans ne l'est pas moins aujourd'hui, nous avons voulu perfectionner ces principes, les dépouiller des lieux communs que l'on rencontre ordinairement, et expliquer pour l'application rapide, devenue un besoin de nos jours, une méthode qui, sans développements superflus, fera de l'élève un praticien habile en peu de temps.

Ainsi nous diviserons donc le corsage en trois parties : 1° le dos ou carrure; 2° le côté ou l'emmanchure; 3° le devant.

Rien n'est plus simple, en effet, que d'envisager les conformations sous cet aspect et de composer la tenue selon la mesure, par le tiers de la demi-grosseur, et, en ajoutant 0m04 sur toutes les tailles, on aura toujours une carrure proportionnée (à moins que le sujet n'ait le dos rond ou plat). Par les 2/3 on obtient l'avancement d'emmanchure, et avec la mesure diagonale, à partir de la nuque pour arriver au bas du dessous des bras, la profondeur d'emmanchure. Pour le Gilet, on procédera de même par l'emploi des tiers dirigé dans le même sens.

Pour le Pantalon, le tiers et le quart forment la base raisonnée des opérations. En un mot (et pour finir ce court exposé), le but que nous avons poursuivi nous semble suffisamment démontré pour ne pas insister davantage.

Pour les diverses applications des tracés, on les trouvera dans la simplicité de cette Méthode, que l'on n'aura qu'à suivre, en y apportant toutefois ce que la grande pratique et la mode peuvent inspirer de modifications utiles.

J. BENTAYOU.

COURS

DE

COUPE

Iʳᵉ LEÇON

De la Mesure.

Il est nécessaire avant tout de s'occuper de la prise des mesures, de leur classification et ensuite de leur application. C'est par la mesure que le coupeur, lorsqu'il aura vendu le vêtement que le client désire, fera connaissance avec la conformation de celui qu'il doit habiller. De leur harmonie et de leur précision dépendra le succès de l'opération qui, dans certains cas, décidera de la durée de sa carrière dans une maison.

Elle se divise en onze points qui ne varient jamais, à moins de conformations spéciales et qu'il faut noter à part et avec soin.

Pour prendre sa mesure, le coupeur devra commencer par se tenir derrière son client et, tout en étudiant son attitude, marquer à la craie ou avec une épingle posée en travers de la couture du dos les deux points qui déterminent les assises du tracé de son vêtement ; ces deux points sont : 1° le montant du dos ; 2° la hanche ; ces points s'obtiennent de la façon suivante : passer le centimètre sous le bras le plus haut possible, sans gêne et verticalement à la couture du dos, mettre un trait sur ladite couture et descendre à la hanche que l'on marquera de la même manière.

Les mesures sont : 1° de la nuque à la 1ʳᵉ marque faite sur la couture du milieu du dos ; 2° à la hanche ; 3° à 5 cent. environ plus bas que la hanche, c'est-à-dire la taille ; 4° au genou ; 5° de la couture au milieu du dos en passant sous le bras au-devant de l'emmanchure ; 6° de la nuque au bas de la profondeur d'emmanchure ; 7° de la couture du dos au défaut de l'épaule ; 8° au coude ; 9° au bas du poignet ; 10° grosseur du haut ; 11° grosseur du bas.

2ᵉ LEÇON

De la profondeur des emmanchures et du montant du dos.

Bien des coupeurs ne s'occupent pas assez de la profondeur des emmanchures; cependant c'est une chose essentielle dans la grande pièce ; de là dépend son aplomb. C'est la ligne de construction la plus importante de cette partie du devant, et, en effet, selon que l'on aura pris la mesure d'emmanchure plus ou moins haut, infailliblement on aura plus ou moins de montant de dos.

L'expérience démontre, d'ailleurs, que lorsque l'on a pris trop de profondeur d'emmanchure, la pièce remonte toujours par dessus le col de la chemise pour prendre la place qu'elle devait avoir ; de là des complications sans nombre et un poignard toujours très grand.

Pour se garantir de cet inconvénient, il faut surtout bien faire attention si le client est droit, renversé ou voûté, car alors, selon le cas, on aura de l'étoffe en trop d'un côté ou de l'autre; de là un poignard pour rétablir l'équilibre.

3ᵉ LEÇON

Montant du dos.

Le montant du dos joue un rôle très actif ; tout en ayant pris avec attention le montant, on s'apercevra que le dos peut être court; il vaudrait mieux encore mettre le dos à la hauteur de la ligne du carré, en tête du devant surtout si c'est pour un homme ordinaire, plutôt que d'avoir un dos trop court, comme il arrive souvent lorsque l'on coupe d'après certaines méthodes. Si c'est pour un homme voûté, on dépassera la ligne jusqu'à concurrence de 3 centimètres ou plus, selon le cas. D'ailleurs, il est préférable d'avoir trop de dos aux vêtements, car il est souvent plus facile d'en ôter que d'en mettre, et le poignard sera moins grand en raison de la complication qu'un dos trop court apporte dans l'aplomb de tout effet qui doit bien aller.

4ᵉ LEÇON

De l'avancement de l'emmanchure.

En théorie, l'avancement de l'emmanchure se trouve par les deux tiers de la demi-grosseur de poitrine, mais dans la pratique cela diffère un peu.

D'abord la tenue, ensuite la mesure, mettant à même de voir si le client est voûté, droit ou renversé, on devra, alors, avancer ou reculer la ligne d'emmanchure.

L'écarrure est aussi un indice qui indique de combien on doit composer l'écartement d'emmanchure; la moitié du dos suffira pour cela. Du reste, à l'essayage, on se rendra compte, s'il y a lieu, d'évider les emmanchures; partant de là, on avancera ou reculera l'encolure, vu que l'on prendra la distance à partir de la ligne dite avancement.

Pour les hommes qui n'aiment pas être gênés, il ne faut pas craindre de porter l'emmanchure en avant et de mettre deux soufflets pour bien développer cette partie du devant, surtout pour les personnes que leur profession oblige à avoir les bras en avant, tels que les domestiques, cochers et autres.

5ᵉ LEÇON

Résumé des mesures

pour la grande pièce.

1. Montant du dos....................	22	6. Largeur au poignet...............	80	
2. Longueur de taille	48	7. Avancement d'emmanchure	30	
3. — totale....................	80	8. Profondeur d'emmanchure.........	30	
4. Largeur de carrure.	18	9. Demi-grosseur de poitrine.........	44	
5. — au coude................	54	10. — du bas.............	39	

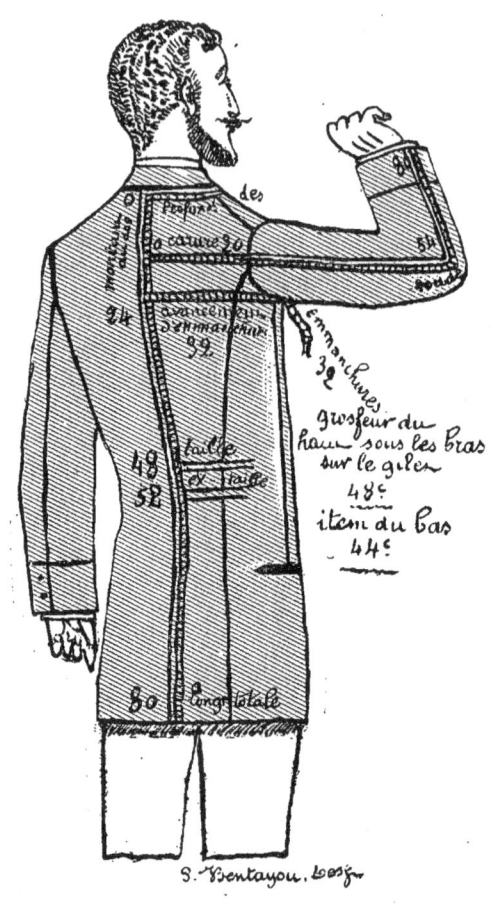

Figure annexe n° 1, représentant la prise des Mesures de la grande pièce. (1re et 5e Leçon.)

GRANDE PIÈCE : TRACÉ DU CORSAGE

Composé selon la prise des mesures.

	COMPOSITION DES LIGNES SERVANT A TRACER LE DEVANT (FIG. 1).							MANCHES.		COMPOSITION DES LIGNES DU DEVANT.			TRACÉ DU DOS SEUL (FIG. 1).				TRACÉ DU DEVANT (FIG. 2).						
Demi-grosseur de poitrine.	Montant du dos.	Longueur de la taille.	Extra-taille.	Longueur totale.	1er Tiers.	Plus 4 cent. pour la carrure.	Longueur du coude avec le dos compris.	Longueur totale des manches.	2e tiers pour l'avancement d'emmanchure.	3e tiers, plus 2 cent. pour la grosseur de poitrine.	Croisure et développement droit.	Croisure et développement droit avec croisure.	Moitié du montant d 1 dos pour tracer la carrure du dos.	Avec 5 cent. pour la hauteur de la carrure.	Largeur du dos (haut).	Largeur du dos (bas).	Largeur de la ligne B B au bas.	Point d'encolure par le double de la carrure, plus 2 cent., perdus à ligne B.	Profondeur des emmanchures.	Abaissement des épaulettes.	Abaissement des encolures.	Largeur des petits côtés.	Demi-grosseur du bas.
32	16	32	35	72	10.6	14	46	72	21	34	7	15	8	12	5	4	4	26	21	4	4	11	28
34	17	34	37	72	11.3	15	46	72	22	36	7	15	8 1/2	12	5	4	4	28	22	5	4	12	30
36	18	36	39	72	12	16	46	72	24	38	7	15	9	13	6	5	5	30	24	5	4	12	32
38	19	38	41	74	12.6	16 1/2	48	74	26	40	7	15	9 1/2	13	6	5	5	32	26	6	5	13	34
40	20	40	44	74	13.3	17	48	74	27	42	8	18	10	14	6	5	5	34	27	6	5	13	36
42	21	42	46	74	14	18	48	74	28	44	8	18	10 1/2	14	7	5	5	36	28	7	6	14	38
44	22	44	48	76	14.6	18 1/2	50	76	29	46	8	18	11	15	7	5	5	38	29	7	6	14	40
46	23	46	50	78	15.3	19	52	78	30	48	8	18	11 1/2	16	7	5	5	40	30	7	6	14	42
48	24	48	52	80	16	20	54	80	32	50	8	18	12	17	8	5	5	42	32	8	6	14	44
50	25	50	54	80	16.6	20 1/2	54	80	33	52	8	18	12 1/2	17 1/2	8	5	6	44	33	8	7	14	46
52	26	52	56	80	17	21	54	88	34	54	8	18	13	18	8	5	6	46	34	9	7	15	48
54	27	54	58	80	18	22	54	80	36	56	8	19	13 1/2	18 1/2	9	5	5	48	36	9	8	15	50
56	28	56	60	78	18.6	22 1/2	54	80	37	58	8	19	14	19	9	5	5	50	37	10	8	15	52
58	29	58	61	78	19.3	23	55	80	38	60	9	19	14 1/2	19 1/2	9	6	4	52	38	10	9	15	54
60	30	60	61	76	20	24	55	80	40	62	9	20	15	20	10	6	4	54	40	10	9	16	56
62	31	62	60	76	20.6	25	55	80	41	64	10	20	15 1/2	20 1/2	10	7	3	56	41	10	9	16	58
64	32	64	60	74	21.3	26	55	80	42	66	10	20	16	21	10	7	3	58	42	11	10	18	60

NOTA. — Ce tableau, composé pour couper des modèles de séries, tenue droite, ne saurait convenir pour les tenues voûtées ou renversées, à moins de tenir compte des différences.

6ᵉ LEÇON

Composition des lignes qui doivent servir à tracer le devant. — Redingote.

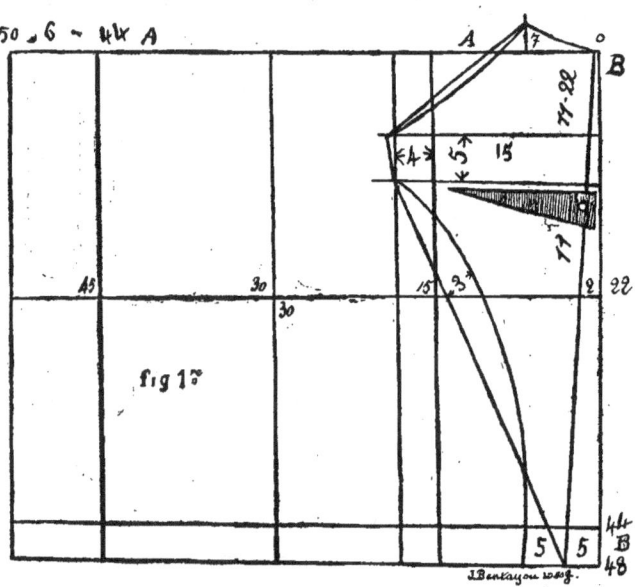

TRACÉ DU DOS SEUL.

7ᵉ LEÇON

Du dos.

On doit avant tout commencer par tracer le dos, car c'est par lui que l'on aura la longueur du petit côté, la largeur d'épaulettes, le tour de l'emmanchure et le tour de l'encolure.

Pour faire le tracé du dos, grandeur naturelle, comme il est démontré fig. 1, il faut opérer de la manière suivante : faire avec l'équerre un angle droit AA', BB', appliquer la longueur du montant du dos C 22, en suivant la longueur de taille D 44 et l'extra-taille E 48, puis tracer une seconde ligne à côté de celle BB, rentrant de 5 cent. du bas ; rien du haut de la ligne B, cela pour le rempli et l'arrêtement du dos.

Ensuite, pour la hauteur d'écarrure, prendre la moitié du montant du dos 22 en mettant l'équerre sur la ligne BB, 11 cent. déterminent cette hauteur ; marquer une ligne, toujours de la ligne BB', ajouter 4 ou 5 cent. au-dessus pour hauteur de carrure pour Habit, Redingote ou Jaquette. Si l'homme a les épaules hautes ou basses, les divisions varient, mais pour l'homme ordinaire celles-ci suffiront. La largeur du dos ou carrure se prendra sur le client selon son goût d'abord et la mode ensuite ; cependant il est bon de ne pas habiller ni trop large ni trop étroit ; pour cela il faut se conformer à la largeur exacte, c'est-à-dire placer le centimètre à partir de l'épine dorsale et continuer jusqu'au défaut de l'épaule que l'on trouve en remuant le bras légèrement. (Fig. annexe nº 1.)

Cependant si un doute subsistait ou bien encore si l'on n'avait pas de mesure, on prendrait le tiers de la demi-grosseur en y ajoutant 4 cent. Cela est infaillible surtout pour établir un modèle de confection.

Enfin, la largeur du haut du dos, mettre 7 cent. pour le bas, moins 2 ou plus, selon que l'on veut le dos étroit ou large.

8ᵉ LEÇON

Tracé du devant. — Redingote.

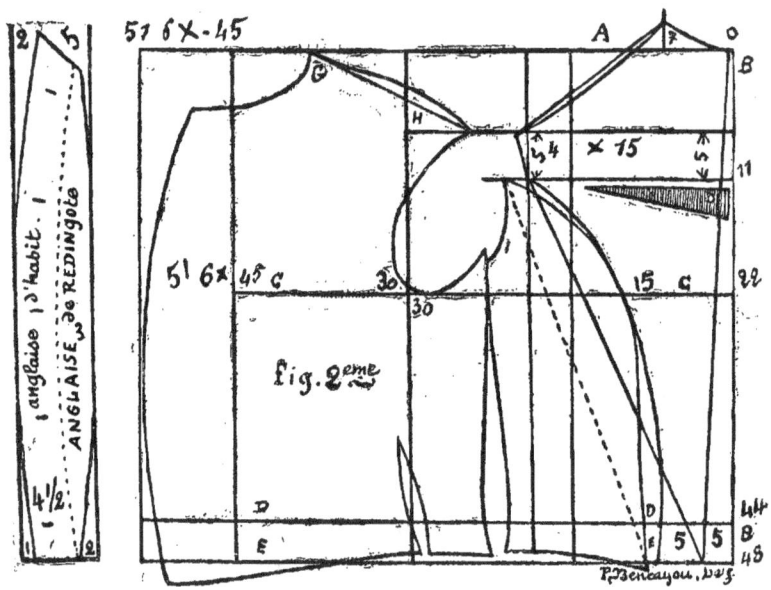

Comme il est démontré par la figure ci-dessus, on peut sans inconvénient tracer au carré. On se rend bien mieux compte du dessin dans tout son ensemble, mais il est préférable, lorsqu'on a l'habitude de la coupe, de détacher le dos pour la facilité du travail.

Cependant, si l'on veut faire le devant entièrement au carré, on devra prolonger l'angle de l'équerre AA jusqu'à concurrence de 45 cent.; également pour la longueur de la hanche D, plus 4 cent. pour l'extra-taille E (48), ensuite faire la division de la mesure. Grosseur du bas 78, grosseur du haut 88, la moitié 44, la moitié de 44 est 22, la moitié de 22 est 11; ensuite tracer le carré parfait, 44 sur 44, ajouter une ligne supplémentaire pour les 6 cent. d'enveloppe qui feront 50 cent., pour la Redingote croisée, 8 cent. pour la Jaquette, prendre la moitié de 22 du montant du dos en mettant l'équerre sur la ligne B; pour le dos d'écarrure, ajouter

5 cent. pour la hauteur du dos (côté de l'emmanchure), appliquer la largeur du dos 18 par le tiers de la demi-grosseur, plus 4 indiqué au tracé du dos seul (fig. 1re), tracer la ligne d'avancement selon la mesure prise à 30, ou bien, s'il n'y a pas de mesure, par les deux tiers de la demi-grosseur.

Compter le double de la largeur de carrure F 38, plus 2 cent. perdus au dos, ligne A et B, pour le point d'encolure G, 6 cent. 1/2 pour l'abaissement d'épaulette H ; pour appliquer la mesure de taille I 54, compter 7 cent. 1/2 à l'encolure pour l'emplacement du dos et contourner l'emmanchure jusqu'au bord du petit côté qui constitue avec le dos le toucher de la taille, et déterminer ensuite la grosseur du bas.

9e LEÇON

Contrôle du devant.

Lorsque le devant a été coupé selon les mesures prises régulièrement, le contrôle des aplombs se fait de différentes manières, mais on doit surtout éviter de trop ouvrir le dos du corsage, c'est-à-dire l'épaulette à plat, d'avoir un écart trop grand entre le point d'encolure et l'extrémité du dos. Pour l'homme qui n'a pas de difformité, on doit avoir le double de la carrure, c'est-à-dire 19 de dos, 38 d'écart ou point d'encolure ; de même que s'il s'agit d'un homme droit, le montant du dos pris de la pointe du petit côté à l'extrémité du dos doit avoir la même longueur que de la pointe du petit côté au point d'encolure, ce qui constitue un triangle ne variant que si l'homme est voûté ou renversé.

Cependant il ne faudrait pas en déduire que toute pièce ne réunissant pas cet ensemble de point conforme serait manquée, car alors il n'y aurait plus de travail possible.

Le contrôle indiqué ci-dessus représente un travail parfait et un calcul que peuvent seuls trouver ceux qui ont le maniement de la coupe et de ses difficultés ; et lors même que tout est bien établi, l'ouvrier qui confectionne dérange souvent par son travail les combinaisons les plus savantes.

10ᵉ LEÇON

Des changements de coupe ou déplacements de coutures.

La mode impose au coupeur des changements de forme dans la coupe. Tel genre qui était en faveur pendant un temps ne saurait être maintenu ensuite sans danger pour la réputation du tailleur au courant du goût du jour.

Pendant un certain moment, le goût était dans la façon des revers et du col; puis les revers ont changé pour se faire plus petits, et la forme des Redingotes s'est également modifiée.

Maintenant la coupe américaine ayant pénétré jusqu'à nous, on a supposé qu'à l'aide des épaules dites américaines tout était dit. Nous pensons que les tailleurs vraiment praticiens ne doivent employer la ouate dont sont composées lesdites épaules que dans le cas d'absolue nécessité et pour les épaules trop basses.

Nous avons donc voulu mettre en pratique courante un genre de tracé qui répondra au goût français et faire par le travail ce que les Américains font par la supercherie. On verra, par le tracé des différentes figures contenues dans cet ouvrage, ce que nous nommerons les déplacements de couture.

Pour l'homme ordinaire, il n'y paraîtra presque rien ; pour l'homme qui aura les épaules naturellement basses, ce procédé lui fera paraître les épaules plus hautes, et la ouate en dernier lieu, si son application devient nécessaire, lui placera les épaules à la hauteur voulue.

La taille, avec ce genre de coupe, paraît aussi plus élevée, ce qui fait paraître l'homme de taille moyenne plus élancé.

Il faut en pratique, une fois maître de la théorie, faire disparaître les disproportions de tenue, et c'est par l'emploi des différents genres de coupe que l'on parviendra à corriger les imperfections de la nature.

Pour le Pantalon. — *La façon dont on fait les jambes étroites nécessite de couper les devants plus larges et les derrières plus étroits, afin que la couture ne revienne pas sur le devant, mais bien sur le derrière.*

Pour le Gilet. — *Lorsqu'on n'a pas beaucoup d'étoffe, ou que l'on veut des devants de Gilet pour l'étalage, on prendra 2 ou 3 cent. sur le devant au côté, et on les reportera également au côté sur le dos. Les aplombs restent les mêmes.*

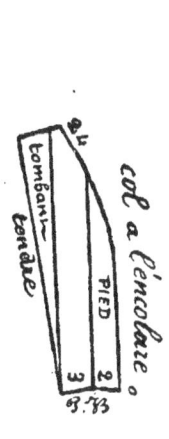
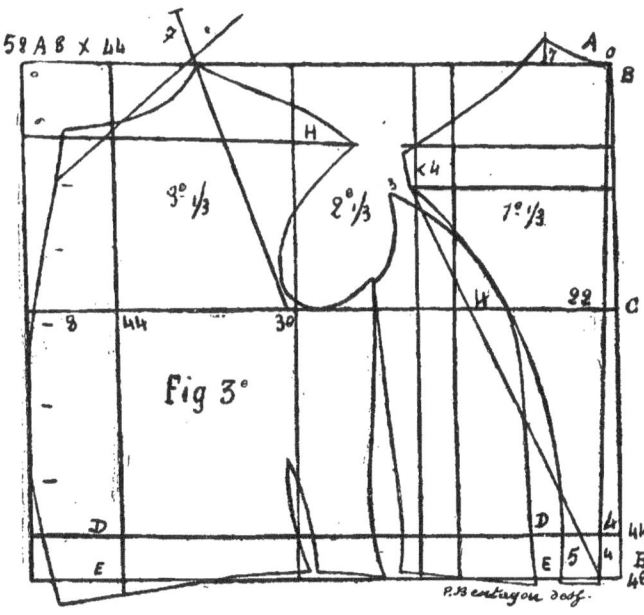

JAQUETTE DROITE FORME MODERNE.

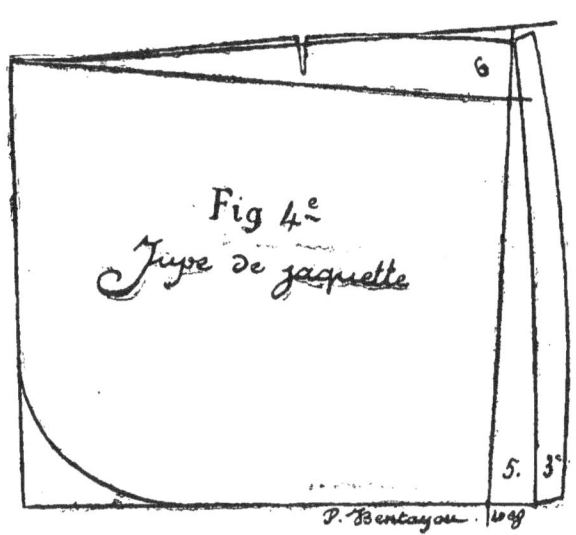

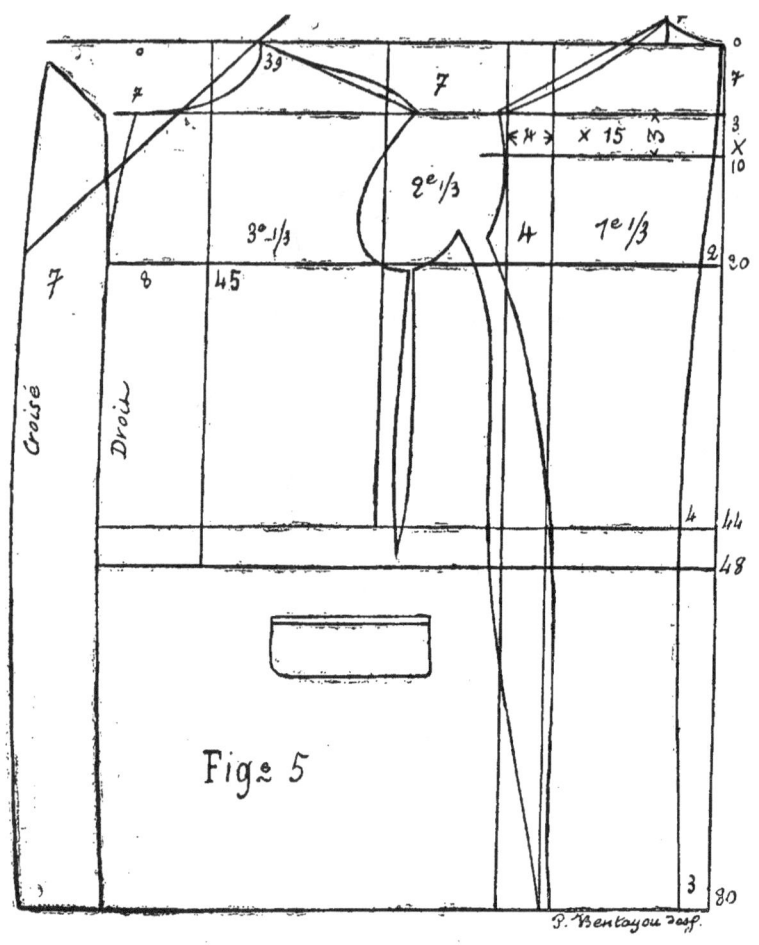

11ᵉ LEÇON
Veston droit et croisé.

Le veston droit se coupe en suivant l'ordre des mesures prises figure annexe n° 1. En posant les chiffres 7, 10, 20, 44, 48, etc., on aura les lignes horizontales dites de longueur ; le tiers plus 4 pour largeur de carrure ; le deuxième tiers pour l'emmanchure ; le troisième tiers plus 2 pour la largeur de poitrine, et 8 cent. pour le développement, déterminent les mesures de largeur ; 39 pour le point d'encolure, ou bien deux fois la largeur de carrure, plus 1 cent. Pour le veston croisé, ajouter le développement de l'anglaise, 7, 8 ou 9 cent. selon la largeur voulue, pour les personnes qui ont la poitrine plus ou moins bombée et en avant.

Tenues et Conformations

TENUE VOUTÉE

Fig 6e

TENUE RENVERSÉE

Fig 7e

F. Bentayou Desf.

VOIR 17e LEÇON, PAGE 24.

12ᵉ LEÇON

Jupe de redingote.

Le tracé en est très simple, comme on peut s'en rendre compte par la figure ci-dessous.

Prendre la largeur du bas du buste (10ᵉ mesure prise sur le gilet) et tracer un angle droit AA ; une seconde ligne B au-dessus de la première à 6 cent. de la première A, à rien sur le devant.

Présenter ensuite le bas du devant pour former le rond des hanches et le creux qui emboîte le bas du buste ; laisser ensuite 3 centimètres sur le bord du devant de la jupe C pour le rempli et 5 derrière pour le pli D. Tracer le pli selon la pente du petit côté et donner du rond selon que le client a les fesses plus ou moins fortes. Si l'on a affaire à des hanches très saillantes, on fera un suçon en face du petit côté ; dans le cas où on ne ferait pas le suçon aussi fort à un seul côté, les partager en deux petits entre la couture du côté. Les basques ou jupes pour l'habit, la redingote où la jaquette se tracent de la même manière ; la forme seule diffère.

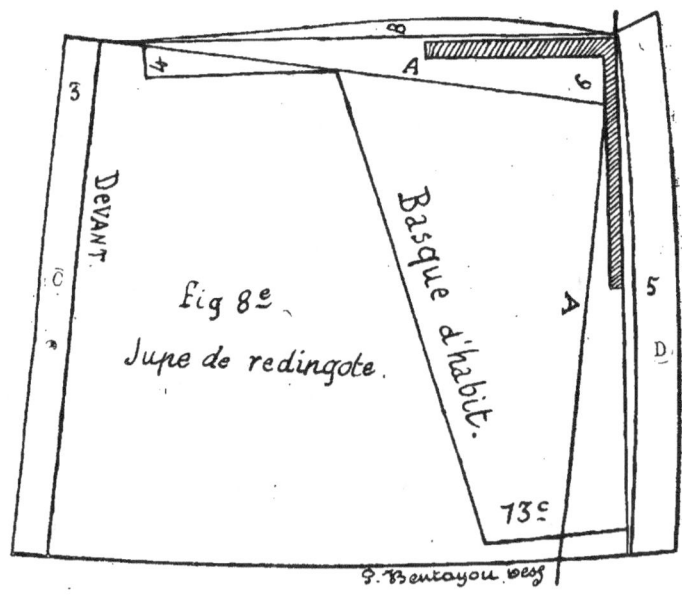

13ᵉ LEÇON

Du pardessus.

Le pardessus est le complément du vêtement de tout homme qui se met convenablement; aussi doit-on apporter à le couper le plus grand soin.

Les personnes fashionables le portent en ville comme un ornement de toilette élégante, c'est-à-dire ouvert et pour faire valoir la redingote ou la jaquette de dessous. Les gens économes, au contraire, mettent un vieil habit qu'ils finissent d'user et boutonnent du haut en bas; toujours est-il qu'il doit aller bien dans tous les cas.

Lorsque l'on a le costume complet, accompagné du pardessus à couper, il est bon de commencer par la redingote ou la jaquette et d'essayer l'un de ces vêtements seul; car, une fois rectifié, on aura un bon point d'appui pour établir un modèle selon la conformation du client. Comme il est facile de se rendre compte par l'inspection de la figure 9, le point d'encolure est redressé de 2 centimètres. Le pardessus, comme l'indique son nom, étant fait pour aller sur un autre vêtement, il faut qu'il puisse envelopper le plus possible; c'est pourquoi il est nécessaire de redresser l'encolure, de donner plus de montant de dos et de profondeur d'emmanchure. Ce vêtement doit être aussi coupé sur une échelle plus étendue : ainsi le corsage de la jaquette est coupé sur une donnée de 44 cent. et 5 cent. d'enveloppe; le pardessus doit être basé sur 46 au moins avec 6 cent. d'enveloppe.

Comme pour le corsage redingote ou jaquette, faire la division de la mesure 92 par la moitié, soit 46 de demi-grosseur, 9 d'enveloppe; 55, moitié 27 1/2; prendre la moitié de 24 du montant du dos, ou 12, qui détermine le bas d'écarrure, ajoutez 4 cent.; pour la hauteur de la largeur du dos à l'écarrure, marquez la largeur d'écarrure 19 cent., 11 cent. 1/2 d'écartement d'emmanchure; tracez votre ligne d'avancement 30 1/2; de cette ligne prenez 8 1/2, plus 2 1/2 de redressement, qui fait 11 pour point d'encolure, 6 cent. pour l'abaissement d'épaulette et 6 pour l'encolure.

La ligne de profondeur d'emmanchure, 31 1/2, doit toujours correspondre avec le montant du dos, car c'est la ligne de construction d'un modèle établi avec soin.

24 de montant, 8 de largeur du dos par la diagonale, 32 cent. de profondeur d'emmanchure, de même que pour la redingote, 23 de montant et 7 de largeur de dos donnent 30 de profondeur d'emmanchure, qui se trouvera d'accord avec la ligne du carré parfait.

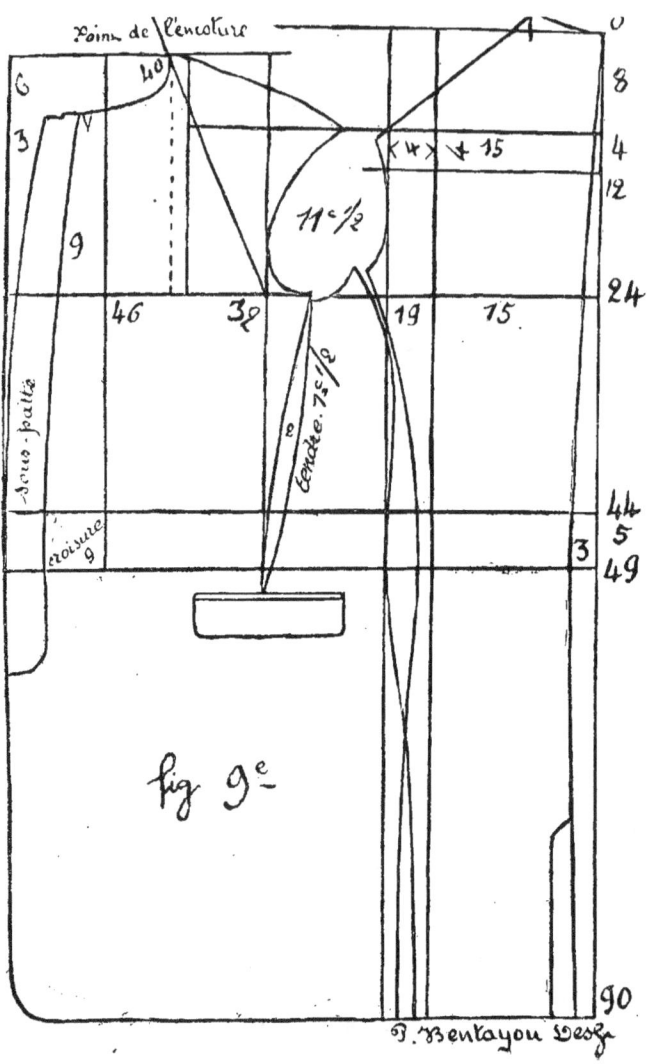

14e LEÇON

Pardessus droit.

La mesure pour le pardessus se prend de la même manière que pour la jaquette et le veston, mais on prendra la longueur totale à la rotule des genoux et la mesure de poitrine sur la redingote, jaquette ou veston.

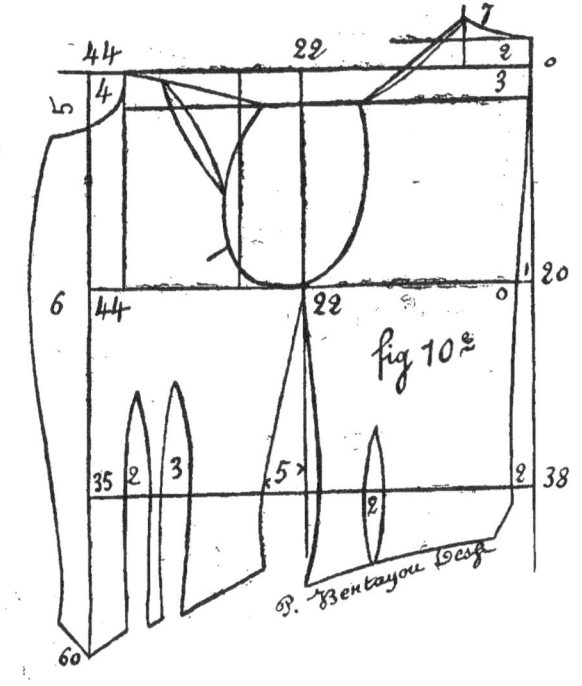

15ᵉ LEÇON

Du gilet de Dame.

Le gilet [de dame se coupe exactement, quant aux proportions, comme celui pour homme; ce qui diffère, ce sont les pinces que l'on fait aux devants, selon que la personne a la gorge plus ou moins développée.

On fera une pince ou deux suivant la force de poitrine. Au dos, le soufflet se fait en suçon par la moitié et soufflet par le bas.

L'encolure sera très haute, ainsi que le col dit « officier, » et les emmanchures larges.

Si l'écart entre le devant et le dos semble grand, il n'y paraît plus lorsque l'épaulette est montée.

16ᵉ LEÇON

Manches pour Hommes (Figure 11).

Marquer pour la largeur du haut la moitié du tour de l'emmanchure (dos compris), soit 20 cent. ; mettre pour l'abattement 10 cent. ou la moitié de la largeur du haut ; ajouter aussi pour former le rond un demi-centimètre de plus que le quart de l'abattement, 3 cent. ; appliquer la mesure du coude 52 et la largeur totale 82 ; mettre dans le bas 3 cent. de plus que dans le haut et à la saignée 3 cent. de creusement que l'on ressortira au coude de la ligne de construction.

Pour les manches à parements, couper 3 cent. plus court pour l'ajustage du parement qui a un rempli d'autant.

Manches pour Dames. (Figure 12.)

Ce tracé est le modèle de la manche de la jaquette pour dame. Pour le reproduire grandeur naturelle, on doit poser régulièrement les mêmes chiffres qui sont sur le tracé.

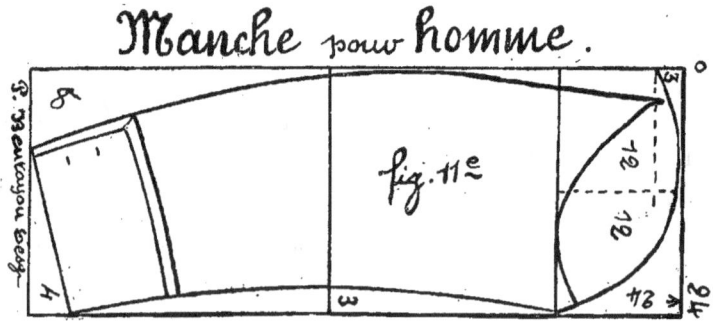

TENUES ET CONFORMATIONS

17ᵉ LEÇON

Tenue droite.

Par une tenue droite, on entend un homme droit et ordinaire, c'est-à-dire n'ayant pas la poitrine trop bombée, le dos dans les conditions du tiers, plus 4 cent. pour la largeur d'écarrure et l'emmanchure par les deux tiers de la demi-grosseur, enfin un homme dont la mesure de montant du dos, prise sous les bras à la nuque, est égale à la mesure de profondeur d'emmanchure.

Cependant on pourrait par cette application trouver par le calcul une anomalie, mais la longueur diagonale qui part de l'encolure au bas de la profondeur d'emmanchure, tout en laissant 7 1/2 pour la largeur du dos; cette mesure, dis-je, étant plus] longue que la mesure du montant du dos, qui est droite, donne l'équivalent exact des deux longueurs.

Le col pour cette tenue se montera très naturellement, c'est-à-dire avec la longueur voulue pour qu'il soit bien adapté dans l'encolure.

Tenue renversée.

Par la tenue renversée on entend un homme qui a la mesure du montant du dos plus courte relativement à celle de l'homme droit par rapport à la mesure de profondeur d'emmanchure; par conséquent le devant sera d'autant plus long que le dos sera plus court, l'avancement d'emmanchure plus en arrière de 1 ou 2 cent., la poitrine étant plus en avant; le point d'encolure sera lui-même aussi plus reculé. Le col pour cette tenue renversée doit être monté plus juste que pour la tenue droite.

Tenue voûtée.

Par la tenue voûtée on entend un homme qui a le dos rond, la tête en avant et, comme conséquence naturelle, la poitrine creuse et les épaules en avant, de sorte que l'on aura un montant de dos très long, la profondeur d'emmanchure plus courte et l'avancement d'emmanchure très avancée dans le devant. Le point d'encolure devra être plus avancé que pour la tenue droite. Le devant sera 'plus court en raison inverse de la tenue renversée. Pour ces raisons, le col se montera très long pour le faire grimper le long du cou.

18ᵉ LEÇON

Vêtement pour Dame.

Ce tracé représente un modèle de veste pour dame, à l'échelle de 0,002ᵐᵐ par cent. sur la proportion de 0,46 cent. de demi-grosseur de poitrine et 0,34 de ceinture. Pour reproduire cette jaquette de grandeur naturelle, on trace d'équerre les lignes A et B, puis on pose en descendant la ligne A les chiffres suivants : 4 1/2, 11, 20, 44 et 68, qui fixent la longueur de la jaquette ; ensuite on trace les lignes C D E F. Partant de la ligne A, suivant la ligne B, on pose les chiffres 7, 17, 34, 46, 55, puis on trace les lignes par lettres alphabétiques, la ligne G fixant la largeur de carrure et le tracé du dos. La lettre H indique l'avancement d'emmanchure, I la grosseur de poitrine, J la croisure et le développement de la poitrine. La ligne K indique l'épaulette, L l'encolure, la ligne M N les deux petits côtés. La pince qui est au-devant doit être fixée suivant la grosseur de ceinture.

On remarquera que l'ordre du tiers n'existe pas dans le tracé pour dame, c'est-à-dire que, traçant d'après les mesures, il ne saurait être question de proportions pour couper en confection.

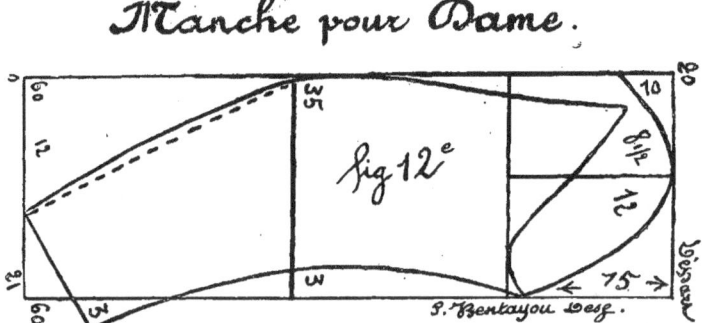

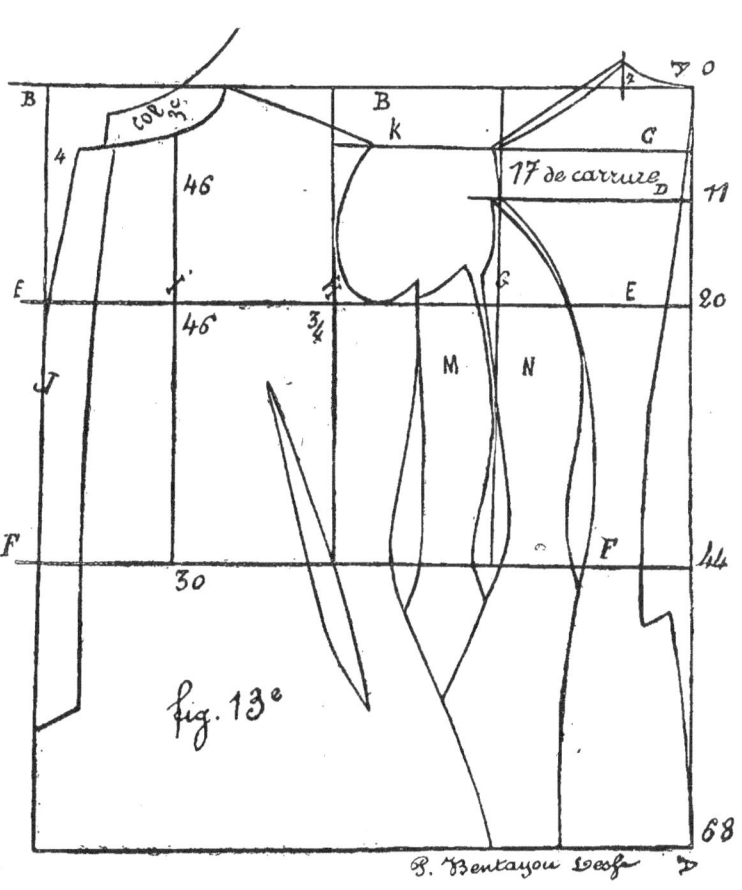

VÊTEMENT POUR DAMES D'APRÈS LA MESURE.

19ᵉ LEÇON

Du Gilet (devant).

On peut considérer le gilet comme étant le vêtement le plus indispensable à l'habillement après la redingote ou la jaquette ; aussi devrait-on l'appeler le justaucorps, pour le dénommer comme il le faudrait.

Le gilet ayant moins à envelopper que le vêtement qui est dessus, doit être coupé plus juste, puisque l'on n'aura besoin que de 6 cent. d'enveloppe pour les coutures et la croisure.

Pour le tracé, on commencera à l'inverse de la grande pièce, c'est-à-dire par le devant, car c'est lui qui réglera le dos.

Après avoir fait la division de la mesure, tracer deux lignes formant un angle droit : D A G ; à partir du sommet, marquer la moitié demi-grosseur de poitrine A B, soit 22 cent., cela pour la profondeur d'emmanchure ; marquer ensuite pour la hanche la mesure totale 44, 5 cent. en plus pour la longueur de côté et 7 à 8 cent. sur le devant pour la longueur définitive du gilet.

Pour le point de départ de l'encolure à l'épaulette, prendre le 1/5 de la largeur du devant, soit 4 cent., les 6 cent. d'enveloppe compris, qui feront $44 + 6 = 50$, c'est-à-dire 10 cent. environ pour l'avancement d'emmanchure. Quand le gilet n'a pas de manches, prendre le tiers de 22, plus 1 ou 2, selon que l'on veut l'emmanchure plus ou moins large. L'abaissement d'épaulette est généralement de 3 ou 4 cent. selon les épaules ou la tenue.

Pour le gilet croisé, ajouter au tracé ordinaire 8 cent. par devant, ce qui sera la largeur de la croisure ou bien l'anglaise si l'on en mettait une.

Enfin, pour l'abattement du devant, prendre la différence en plus de 5 cent. que l'on met sur le côté qui se trouve en excédant chez tout homme qui a plus de 10 cent. de différence de la grosseur du haut, ou bien encore la moitié de la demi-grosseur de poitrine. Une fois toutes ces lignes et dimensions prises, le tracé du gilet s'effectue suivant la mesure prise sur le client, le goût ou la mode. On remarquera qu'ici nous entendons démontrer le gilet à châle appliqué qui se fait le plus généralement pour la facilité du travail ; pour le gilet avec col à pied, retirer à l'encolure ce que l'on mettra au pied du col.

20ᵉ LEÇON

Du Gilet (dos).

Faire le dos dans les mêmes conditions que le devant, c'est-à-dire tracer deux lignes formant un angle droit D A C, à partir du sommet, marquer la moitié de la mesure de poitrine A B, soit 22 cent., qui détermineront la profondeur d'emmanchure (côté du dos), marquer comme pour le devant la mesure de poitrine 44 pour la hanche, régler la longueur et la largeur dans le bas au moyen du devant, ajouter 2, 3 ou 4 cent., selon que l'homme est droit, voûté ou renversé, pour le montant du dos en plus de la ligne du carré.

Observations générales. — Les suçons dans les devants du gilet se pratiquent de plusieurs manières. Ils sont au nombre de quatre :

1º La pince descendant de la poche au bas du devant, pour les hommes qui ont le bas du buste très mince et la poitrine très développée ;

2º La pince en travers la poche, servant à la fois de suçon dans la poitrine, et de soufflet dans le bas pour développer sur la hanche ;

3º Le soufflet de la poche en bas pour les hommes qui, n'ayant pas de poitrine ont les hanches fortes ;

4º Le suçon dans la poche pour les hommes qui ont le ventre très saillant. On pratique aussi des suçons sous le châle pour maintenir l'encolure, et aussi à l'emmanchure pour bien emboîter la poitrine.

La figure 8 représente la veste d'écurie à l'usage des cochers ; elle se fait avec manches et poches sur les côtés et une de poitrine. Ces sortes de gilets se font très longs ; celui-ci a 82 cent. Pour le faire avec col, on remonte l'encolure. Pour l'économie du drap, on peut, sans inconvénient, laisser le dos plus large et retirer au devant ce qu'on laisse au dos en proportions égales, comme il est indiqué à la figure 9.

Mesures pour le Gilet.

1. Hauteur de l'ouverture partant de la nuque au premier bouton.
2. Longueur totale.
3. Profondeur d'emmanchure.
4. De la nuque à la hanche en passant devant l'emmanchure.
5. Demi-largeur de poitrine.
6. — du bas.

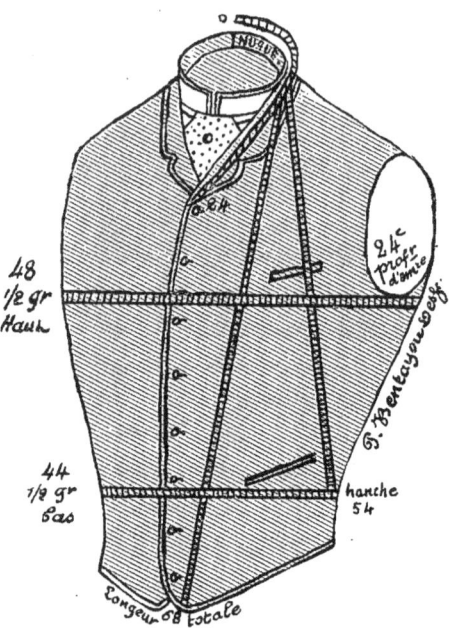

Figure annexe n° 2 représentant la prise des mesures du Gilet

(20ᵉ Leçon).

TRACÉ DU GILET

D'après la prise des mesures.

DOS.	Longueur du dos à l'encolure.	6	6	6	6	6	7	7	7	7	7	7	7	7	8	8	8	
	Abaissement d'épaulette.	5	5	5	5	5	6	6	6	6	6	6	6	6	5	5	5	
	Hauteur des hanches (moins le dos).	16	17	18	19	20	21	22	23	24	25	26	27	28	29	30	31	32
	Largeur du dos.	16	17	18	19	20	21	22	23	24	25	26	27	28	29	30	31	32
TRACÉ DU DEVANT.	Largeur du devant au bord.	16	17	18	19	20	21	22	23	24	25	26	27	28	29	30	31	32
	Écartement du devant aux hanches.	4	4	4	4	4	5	5	5	5	5	5	5	5	4	4	4	
	Anglaise pour gilet croisé.	5	5	5	5	5	6	6	6	6	6	6	6	6	7	7	7	
	Croisure et développement droit.	5	5	5	5	5	6	6	6	6	6	6	6	6	7	7	7	
	Point d'encolure.	2.6	2.8	3	3.1	3.3	3.5	3.6	3.8	4	4.1	4.3	4.5	4.6	4.8	5	5.1	5.3
	1er tiers pour avancement d'emmanchures du devant.	5.3	5.6	6	6.3	6.6	7	7.3	7.6	8	8.3	8.6	9	9.3	9.6	10	10.3	10.6
	Abaissement d'épaulette.	3	3	3	3	3	3	3	3	3	3	3	3	3	3	3	3	
	Longueur totale (avec 2 cent. en plus pour remplis et coutures).	52	56	60	62	64	66	67	68	70	70	70	72	72	72	74	74	74
	Hauteur des hanches (sans le dos).	16	17	18	19	20	21	22	23	24	25	26	27	28	29	30	31	32
	Largeur des devants.	16	17	18	19	20	21	22	23	24	25	26	27	28	29	30	31	32
MESURES	Demi-grosseur du bas.	28	30	32	34	36	38	40	42	44	46	48	50	52	54	56	58	60
	Demi-grosseur du haut.	32	34	36	38	40	42	44	46	48	50	52	54	56	58	60	62	64
	Hauteur des hanches (dos compris).	38	40	42	44	46	48	50	52	55	57	59	61	63	65	68	70	72
	Longueur totale.	50	54	58	60	62	64	65	66	68	68	68	70	70	70	72	72	72
	Hauteur du châle.	16	17	18	19	20	21	22	23	24	25	26	27	28	29	30	31	32

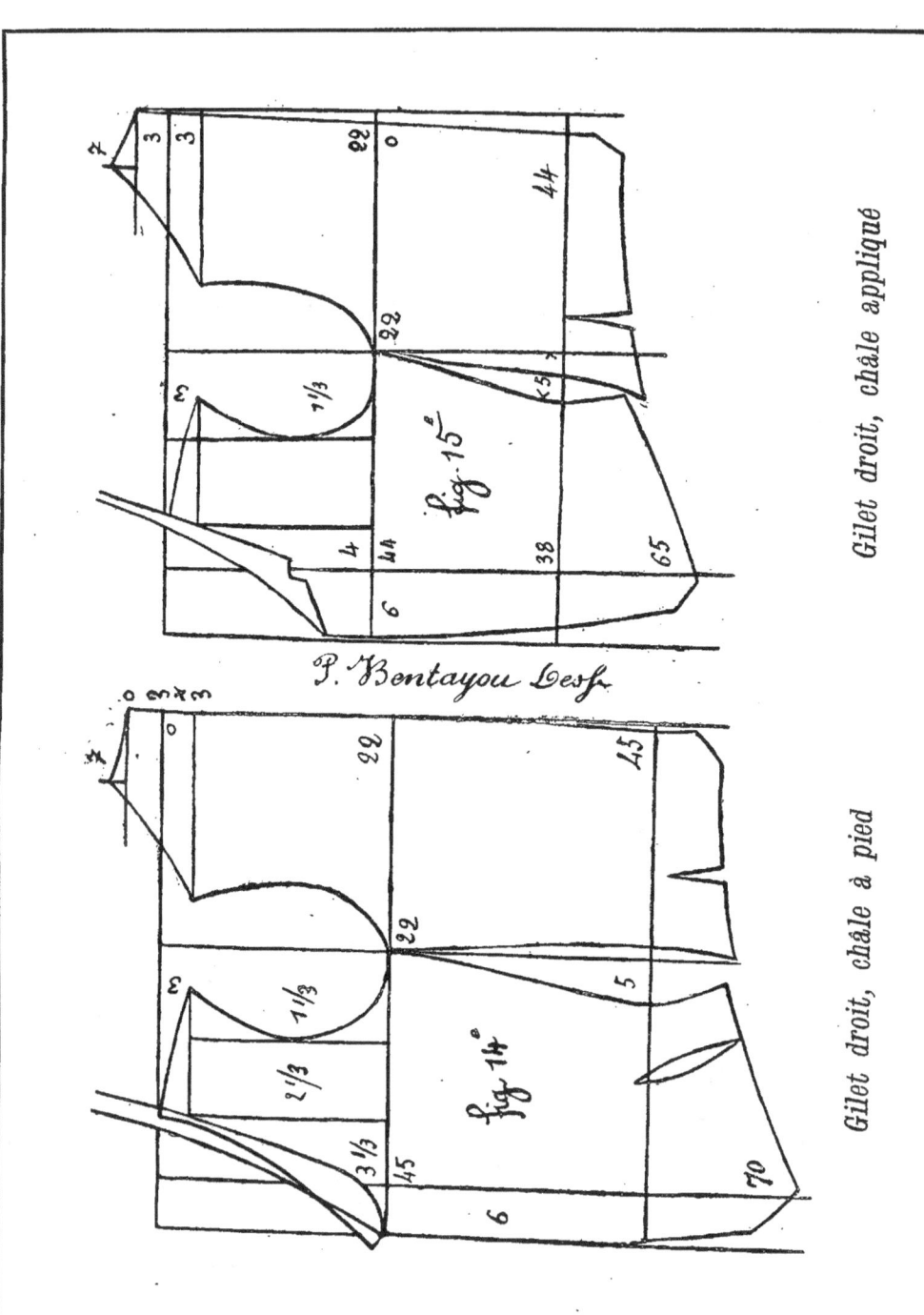

Gilet droit, châle appliqué

Gilet droit, châle à pied

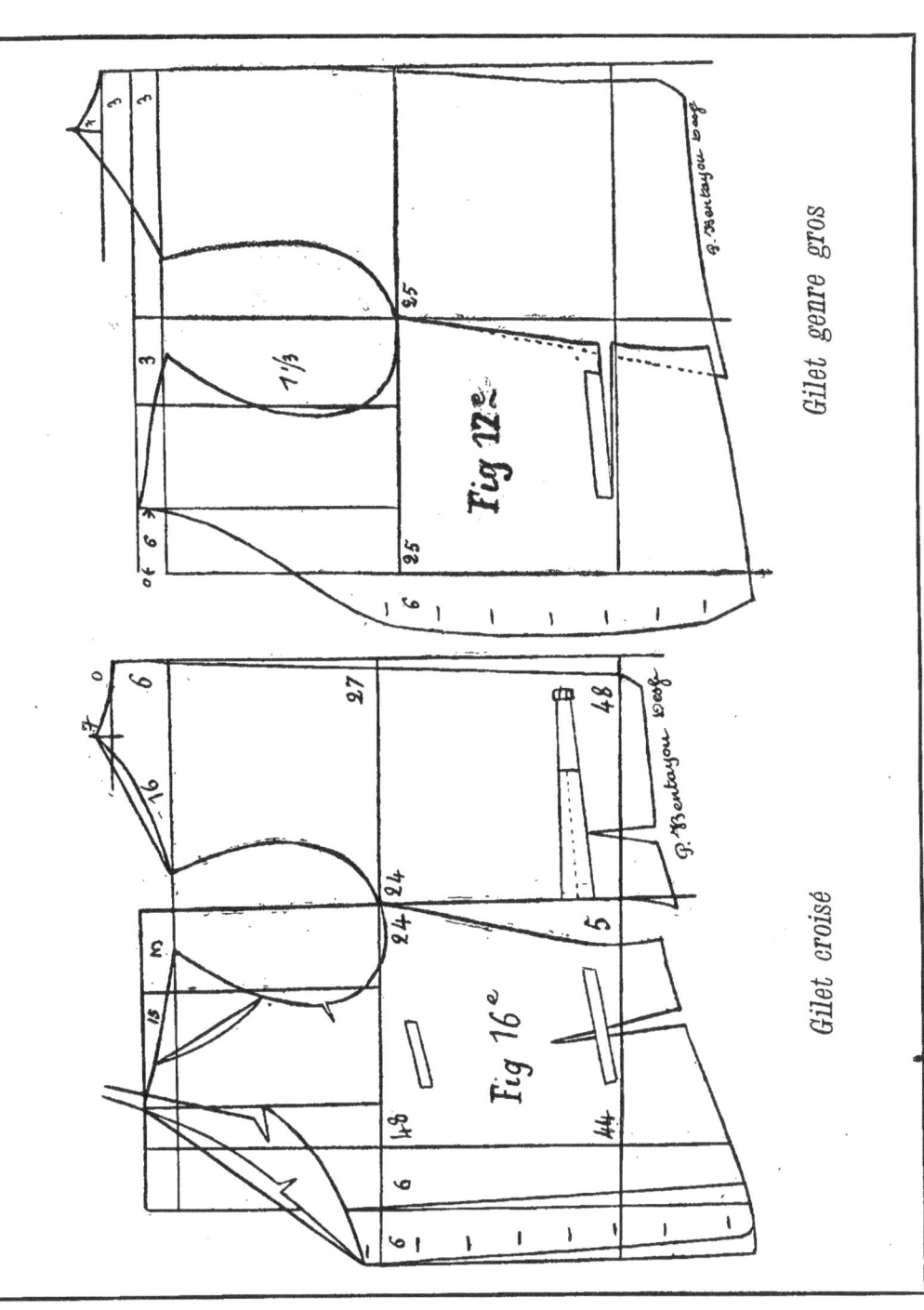

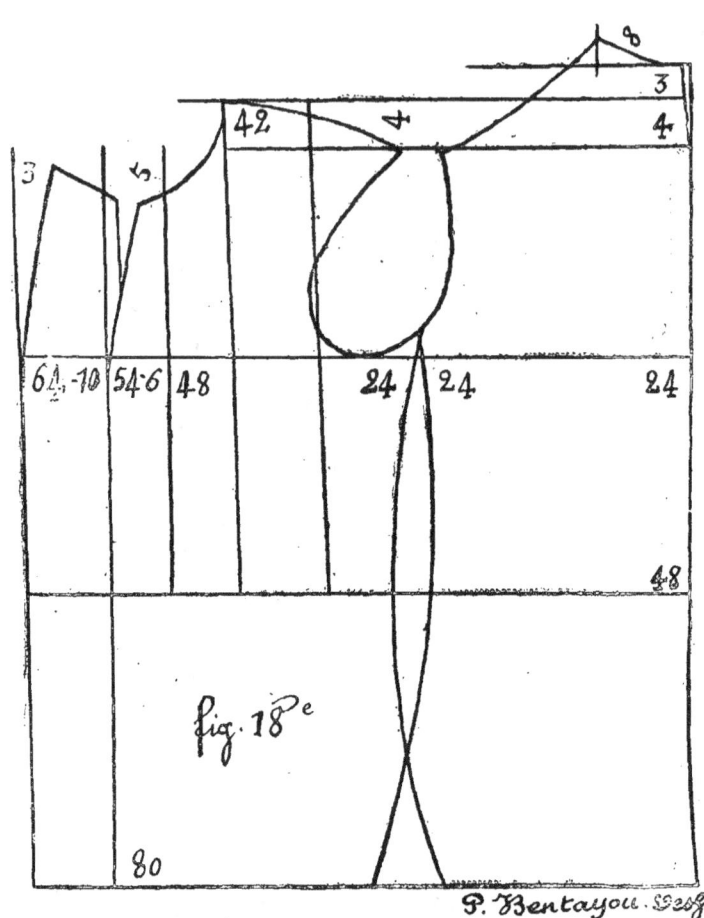

Gilet d'Écurie

22ᵉ LEÇON

Du Pantalon.

Le pantalon est la partie de l'habillement dont le tracé s'apprend le plus vite, et qui cependant est le plus difficile à saisir dans ses différentes conformations ; c'est pourquoi des tailleurs qui sont habiles pour la grande pièce sont moins adroits pour le pantalon. Cela tient à plusieurs causes : on le coupe souvent en dernier lieu et très vite, parce qu'il faut un temps relativement court pour le faire confectionner ; ensuite on ne l'essaie qu'une fois fini, et souvent, si le client ne se plaint pas que les jambes sont trop longues ou le fond trop large, on n'y retouche pas facilement.

Pour parer à ces inconvénients et ne pas perdre de temps, nous conseillons l'emploi de modèles dits de séries, qui, bien établis et basés sur de bonnes proportions, donneront des résultats très appréciables pour la coupe sur mesure.

On devra, pour faire un modèle de pantalon, prendre pour base la longueur moyenne de 0^m80 d'entre-jambes pour toutes les tailles, et pour le bassin 0^m20 de plus que la mesure totale de la ceinture à partir de 36 à 44, et 0^m16 de 46 à 52, c'est-à-dire que plus l'homme devient gros, plus le bassin diminue pour passer dans la ceinture. Ensuite, tracer selon les données théoriques en ajoutant 0^m06 en plus pour les coutures, ceci placé sur le derrière ; la largeur des jambes aux genoux et au bas toute droite, pour pouvoir dessiner le jarret et le mollet selon les besoins de la mode.

La division de la mesure établie, commencer le tracé par le devant : tracer deux lignes, l'une verticale qui sera la ligne de construction du devant par le côté A, une horizontale qui sera la tête du devant B, une deuxième verticale qui se placera à côté de la première sur le côté, à 0^m03 par le bas et à rien vers le haut, et qui sera reportée à l'entre-jambes pour éviter que les deux devants une fois assemblés ne s'écartent, ainsi que le ferait un pantalon coupé comme pour monter à cheval ; ensuite déterminer par une ligne C la hauteur du montant par la différence qui existe entre la mesure de longueur d'entre-jambes et celle du côté, ou encore par le quart de la mesure du bassin, moins 2 cent. reportés sur le derrière.

Appliquer la hauteur de genoux de la manière suivante : si l'on n'a pas de mesure, partager la longueur de l'entre-jambes en deux et ajouter 0^m06 à la moitié du bas ou de

droite comme on voudra, et si on calcule avec la hauteur du montant on retranchera au contraire les 0^m06 à la moitié de gauche (faisant face au devant), ce qui mettra à même de trouver dans n'importe quel pantalon la place des genoux et des jarrets.

Ces lignes une fois posées, marquer la largeur du devant par le quart de la mesure entière du bassin, moins 2 cent., c'est-à-dire de D à E, puis abattre en haut du devant F, pour la hanche, 0^m05, et donner au devant ou la moitié de la mesure de ceinture ou, si l'on ne veut pas le devant trop large, 2 cent. au moins.

Pour la pointe de fond du devant G, ajouter à partir de la ligne du bassin 1/6 de la demi-grosseur du bassin, c'est-à-dire, prenant 96 de bassin, la moitié qui est 48, dont le tiers est 16, et la moitié de 16 qui est 8 sera le 1/6 de la pointe du fond du devant, ceci posé pour principe, Cependant on trouvera dans l'application que 7 cent. est ordinairement la mesure usitée. Pour le poignard, on prendra 3 cent. en haut et 3 cent. dans la fourche.

Le devant coupé, le placer sur la pièce destinée à former le derrière, tirer ensuite les lignes d'aplomb d'après le devant en les prolongeant sur le derrière, et faire les hoches à la hauteur des genoux et des jarrets ; mettre ensuite pour le renversement le tiers de la demi-grosseur du bassin, ou encore prendre 3 cent. à partir du bord du devant (côté de la braguette) et compter avec 3 cent. pour le suçon la mesure de ceinture.

Il est bien entendu qu'en se servant du modèle-type, selon que le client aura plus ou moins de ventre et de fesses, et aussi selon son attitude, le renversement du derrière se modifiera d'autant, ainsi que les pointes du fond et autres. Ajouter enfin la mesure prise pour déterminer la largeur des genoux et du bas. Les hommes minces de la ceinture ont parfois les fesses peu saillantes. Pour que le pantalon prenne très bien à l'entre-jambes, on fera le poignard sur le devant droit de 3 cent. pour les personnes dont le bassin n'est pas toujours en harmonie avec la ceinture. Lorsqu'elles marchent la couture du côté revient quelquefois sur le dessus du pied, cela ne dépend pas toujours des aplombs mais du poignard qui peut être trop fort sur le devant ; il faut dans ce cas égaliser des deux côtés, c'est-à-dire moins couper au devant et couper au derrière, creuser le fond et tendre le devant pour conserver la même hauteur, et monter ensuite.

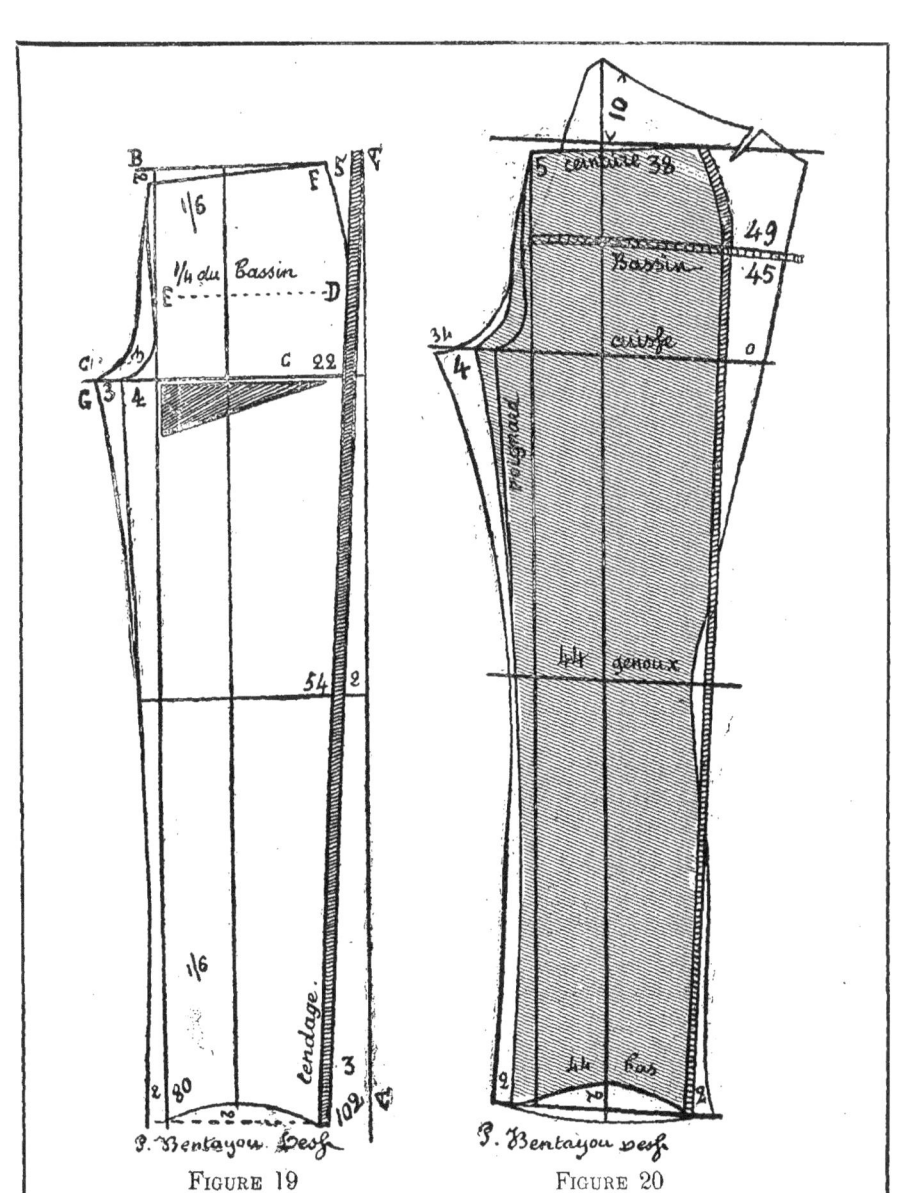

Figure 19 Figure 20

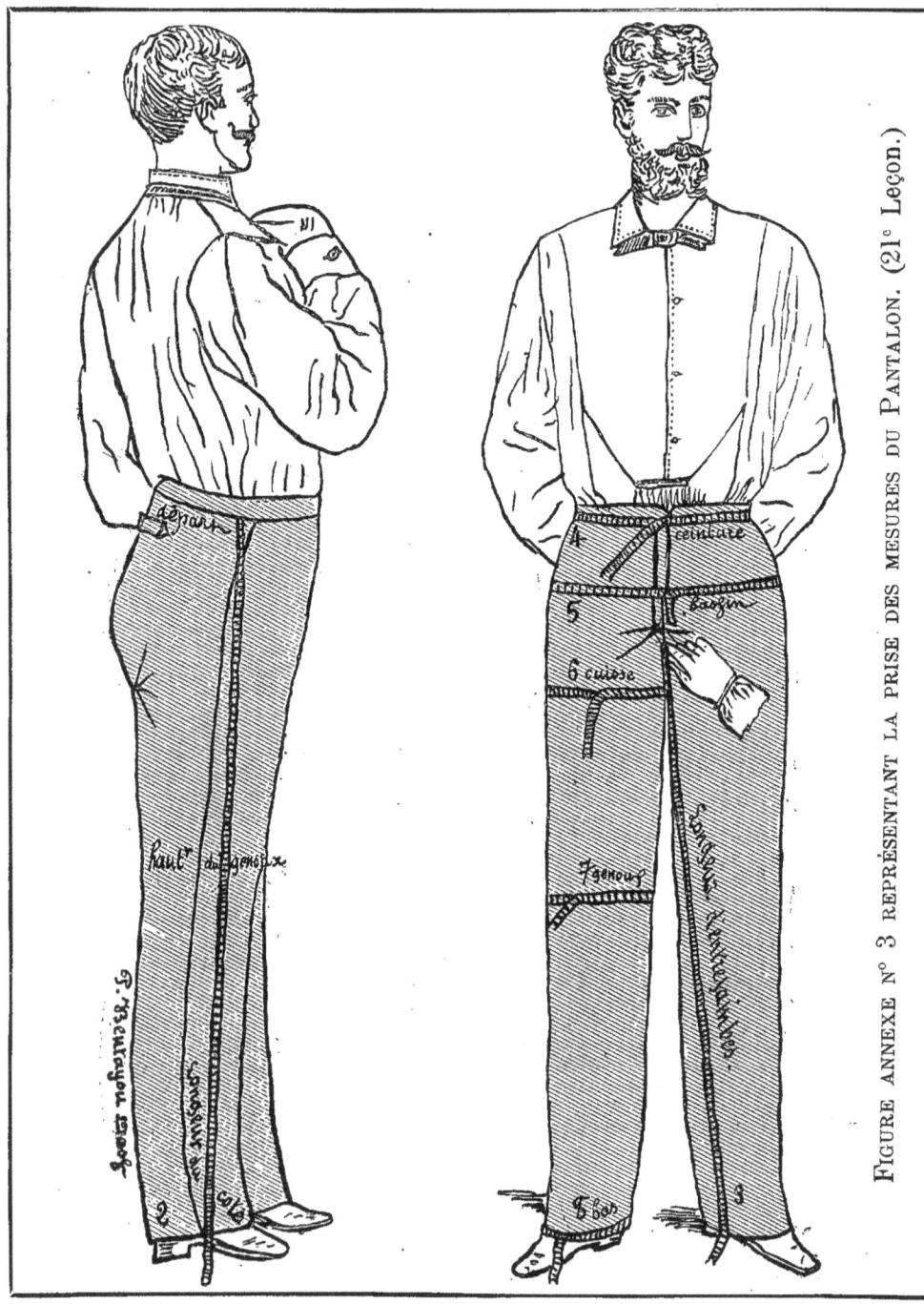

Figure annexe N° 3 représentant la prise des mesures du Pantalon. (21e Leçon.)

TRACÉ DU PANTALON

Composé selon la prise des mesures.

			1	2	3	4	5	6	7	8	9
MESURE.		Hauteur genoux.	58	58	59	59	60	60	61	62	62
		Longueur de côté.	103	104	104	105	106	106	107	108	108
		Entre-jambes.	80	80	80	80	80	80	80	80	80
		Ceinture.	36	38	40	42	44	46	48	50	52
		Bassin.	46	48	50	52	54	55	56	58	60
		Largeur de cuisses.	32	34 1/2	35	36	37	38	39	40	41
		Largeur des genoux.	43	45	46	47	49	49	50	50	51
		Largeur du bas.	44	45	47	48	50	50	50	50	52
TRACÉ DU DEVANT.		Quart de bassin.	12	12	13	14	14 1/2	15	16	16	17
		Hauteur du montant (devant).	23	24	24	25	26	26	27	28	28
		Ligne de construction de la fourche du devant.	7	8	8	9	9	9	9	9	9
	DEVANT.	Haut.	1/2		1/2					1/2	1/2
		Genoux.	2 1/2	2 1/2	3	3	3	3 1/2	3 1/2	3 1/2	3 1/2
		Bas.	1 1/2	2	2	2 1/2	1 1/2	1 1/2	1 1/2	1 1/2	2
		Ligne de construction, largeur du devant (haut).	16	17	17 1/2	19	20	20 1/2	21	22	23
	DERRIÈRE	Bassin.	21	21	22	22	23	23	23	24	24 1/2
		Jarrets.	18	18 1/2	19	19	20	20	20	21	21
		Bas.	17	17 1/2	18	18	19	19	19 1/2	19 1/2	20 1/2
TRACÉ DU DEVANT SUR LE DERRIÈRE.		Largeur de la fourche (haut).	11	12	12 1/2	12 1/2	13	14	14	15	15 1/2
		Genoux entre-jambes.	3 1/2	3 1/2	4	4	3 1/2	4	4 1/2	5	5
		Bas entre-jambes.	3 1/2	3 1/2	4	4 1/2	4	4	4 1/2	5	5
		Ligne de construction devant, largeur du derrière (haut).	13 1/2	14	15 1/2	15 1/2	16	16	16	17	18
		Bassin ou fourche.	5	5	5 1/2	6	6 1/2	7	7	7	7
		Jarrets.	3	3	3	3	3 1/2	3	3 1/2	3	3
		Côté derrière (bas).	8	8	8	8 1/2	8 1/2	8	8	8	8
		Renversement (devant).	3 1/2	3 3/4	4	4 1/2	4 1/2	4 1/2	4 1/2	4 1/2	4 1/2
		Renversement (derrière).	16	16	16	16.3	16.6	17.3	18	18.3	18.6
		Écartement servant au contrôle des fourchés.	36	37	38	39	42	43	44	46	48

23ᵉ LEÇON

Contrôle du Pantalon.

Lorsque le devant du pantalon est coupé et le derrière seulement tracé, si l'on veut connaître si la fourche est juste, on place le devant en face le derrière, tel que l'indique la figure 21 ; ces deux parties ainsi placées, on prend la grosseur de ceinture qui est 40 cent., on place un bout de cette grosseur sur le bord du devant, et il faut que l'autre extrémité de cette mesure vienne s'appliquer sur le haut du derrière, à 10 cent. au-dessous de la pointe. Tant qu'on n'a pas trouvé cette distance juste, on avance la fourche du devant sur celle du derrière, et lorsqu'on a fait arriver le point 40 sur le haut du derrière, on marque un point et l'on retranche à la fourche du derrière ce qu'on a trouvé en trop ; puis on rapporte sur le côté ce qu'on a retiré à la fourche, afin d'avoir toujours la même largeur de cuisse ; enfin on remet la fourche en son état normal.

Mesures du pantalon :

1. Départ de la ceinture. Hauteur des genoux.
2. Longueur totale du côté.
3. Entre-jambes, de la fourche au bas.
4. Ceinture.
5. Bassin pris sur le plus gros des fesses.
6. Largeur des cuisses, côté gauche.
7. Largeur des genoux.
8. Largeur du bas.

Contrôle du Pantalon

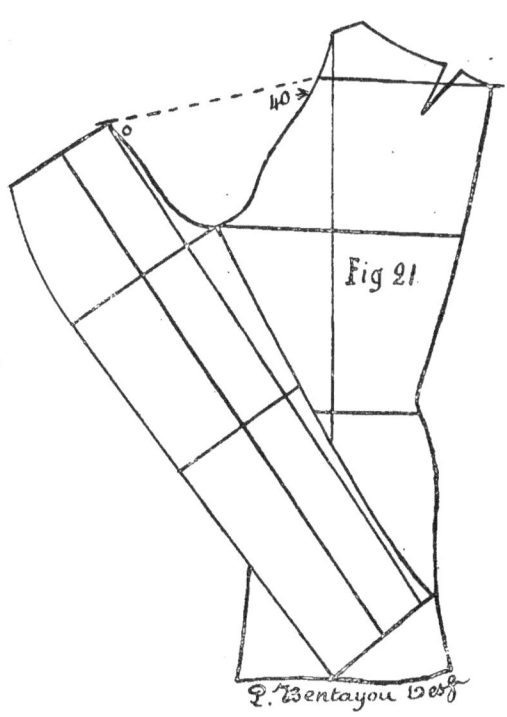

FIGURE 21. (23ᵉ Leçon.)

TRACÉ DU PANTALON

Simple.

Ceintures.	Longueur de côté.	Longueur d'entrejambes.	Largeur du bassin.	Renversement.		Largeur des cuisses.	Largeur du genou.	Largeur du bas.	Largeur du devant.	HAUTEUR DES MONTANTS.		Hauteur des genoux.	SORTIE par CENTIMÈTRES d'entrejambes.	
				Devant.	Derrière.					Devant.	Derrière.			
36	104	80	46	3	16	32	47	48	15	23	10	59	68	0.98
38	104	80	48	3	16	34 1/2	47	48	17	24	10	59	68	0.98
40	105	80	48	4	16	35	48	49	18 1/2	25	10	59	70	1.00
42	106	80	49	4	16.3	36	48	49	18 1/2	26	10	61	72	1.02
44	107	80	50	5	16.6	37	48	49	20	27	12	61	74	1.04
46	108	80	52	5	17.3	38	48	50	21	27	12	61	76	1.06
48	109	80	54	5	18	39	49	50	21 1/2	28	12	61	78	1.08
50	110	80	55	5	18.3	40	49	50	23	29	12	61	80	1.10
52	110	80	56	5	18.6	41	49	52	24 1/2	32 1/2	15	61	82	1.12
54	109	80	57	6	19	41	50	52	25	34	15	62	84	1.15
56	109	80	58	6	19.3	42	50	52	26	36	15	62	86	1.18
58	108	80	59	6	19.6	43	50	52	27	38	15	63	88	1.20
60	108	80	58	6	19.3	43	52	52	28	39	15	63	90	1.22

De la Culotte courte, de la Culotte longue.

(Fig. 22 et 23.)

La culotte se trace comme le pantalon; seulement on applique la longueur des genoux avec soin, si c'est pour la culotte courte, à 10 ou 12 cent. plus bas, de façon que la culotte, une fois mise, descende au bas de la rotule du genou.

Le bas du devant se coupe rond, et la largeur se met sur le devant dans la jarretière; le derrière se creuse pour éviter la longueur qui pourrait se ramasser aux jarrets (fig. 2.)

La culotte longue se prend selon le goût du client qui a l'habitude de ce genre, et qui indique généralement la longueur qui doit descendre dans les bottes. Ne pas manquer de couper le montant des devants assez court et montant fortement à l'entre-jambes, car cette précaution est indispensable pour monter à cheval.

Nous ajouterons pour finir que les tenues et conformations s'observent pour la culotte comme pour le pantalon, selon les personnes, et c'est au coupeur à distinguer cela par la mesure et l'attitude qu'il a observée à son client.

Culotte longue pour monter à Cheval *Culotte courte pour soirée*

DIVISION DES MESURES
de 32 à 64 centimètres.

Demi-Grosseur	1/2	1/3	1/4	1/5	1/6	1/7	1/8	1/9	1/10	1/11	1/12	1/13	1/14	1/15	1/16	1/17	1/18	1/19	1/20	1/21	1/22	1/23	1/24
32	16	10.6	8	6.4	5.3	4.5	4	3.5	3.2	2.9	2.6	2.4	2.2	2.1	2	1.9	1.8	1.7	1.6	1.5	1.5	1.4	1.3
34	17	11.3	8.5	6.8	5.6	4.8	4.2	3.7	3.4	3	2.8	2.6	2.4	2.2	2.1	2	1.9	1.8	1.7	1.6	1.5	1.5	1.4
36	18	12	9	7.2	6	5.1	4.5	4	3.6	3.2	3	2.7	2.6	2.4	2.2	2.1	2	1.9	1.8	1.7	1.6	1.6	1.5
38	19	12.6	9.5	7.6	6.3	5.4	4.7	4.2	3.8	3.4	3.1	2.9	2.7	2.6	2.4	2.2	2.1	2	1.9	1.8	1.7	1.7	1.6
40	20	13.3	10	8	6.6	5.7	5	4.4	4	3.6	3.3	3	2.9	2.7	2.5	2.3	2.2	2.1	2	1.9	1.8	1.7	1.7
42	21	14	10.5	8.4	7	6	5.2	4.6	4.2	3.8	3.5	3.2	3	2.8	2.6	2.5	2.3	2.2	2.1	2	1.9	1.8	1.8
44	22	14.6	11	8.8	7.3	6.2	5.5	4.8	4.4	4	3.6	3.3	3.1	2.9	2.7	2.6	2.4	2.3	2.2	2.1	2	1.9	1.8
46	23	15.3	11.5	9.2	7.6	6.5	5.7	5.1	4.6	4.2	3.8	3.5	3.3	3	2.9	2.7	2.6	2.4	2.3	2.2	2.1	2	1.9
48	24	16	12	9.6	8	6.8	6	5.3	4.8	4.3	4	3.7	3.4	3.2	3	2.8	2.7	2.5	2.4	2.3	2.2	2.1	2
50	25	16.6	12.5	10	8.3	7.1	6.2	5.5	5	4.5	4.1	3.8	3.6	3.3	3.1	2.9	2.8	2.6	2.5	2.4	2.3	2.2	2.1
52	26	17.3	13	10.4	8.6	7.4	6.5	5.7	5.2	4.7	4.3	4	3.7	3.4	3.2	3	2.9	2.7	2.6	2.5	2.3	2.3	2.2
54	27	18	13.5	10.8	9	7.7	6.7	6	5.4	4.9	4.5	4.1	3.9	3.6	3.4	3.1	3	2.8	2.7	2.5	2.4	2.3	2.3
56	28	18.6	14	11.2	9.3	8	7	6.2	5.6	5.1	4.6	4.3	4	3.7	3.5	3.3	3.1	2.9	2.8	2.6	2.5	2.4	2.3
58	29	19.3	14.5	11.6	9.6	8.2	7.2	6.4	5.8	5.2	4.8	4.4	4.1	3.8	3.6	3.4	3.2	3	2.9	2.7	2.6	2.5	2.4
60	30	20	15	12	10	8.5	7.5	6.6	6	5.4	5	4.6	4.3	4	3.7	3.5	3.3	3.1	3	2.8	2.7	2.6	2.5
62	31	20.6	15.5	12.4	10.3	8.8	7.7	6.8	6.2	5.6	5.1	4.7	4.4	4.1	3.9	3.6	3.4	3.2	3.1	2.9	2.8	2.7	2.6
64	32	21.3	16	12.8	10.6	9.1	8	7.1	6.4	5.8	5.3	4.9	4.6	4.2	4	3.8	3.6	3.4	3.2	3	2.9	2.8	2.7

www.ingramcontent.com/pod-product-compliance
Lightning Source LLC
Chambersburg PA
CBHW030116230526
45469CB00005B/1656